Shou Shanshi Ming Jia Jue Huo

寿山石
名家 / 绝活

冯久和

刻 猪

福建美术出版社 编

U0125170

海峡出版发行集团 | 福建美术出版社
THE STRAITS PUBLISHING & DISTRIBUTING GROUP | FUJIAN FINE ARTS PUBLISHING HOUSE

作者简介

　　冯久和，1928 年生于福建福州。1943 年师从名艺人黄恒颂学习寿山石雕刻艺术。现为高级工艺美术师，中国工艺美术大师，中国工艺美术学会会员，福建省寿山石文化艺术研究会顾问。擅刻圆雕，尤以雕刻花果及群猪等作品著称。从艺七十余年来，作品多次获国家工艺美术奖项，并被多个美术馆、博物馆收藏。作品《含香蕴玉》入选中国邮电部发行的寿山石邮票。

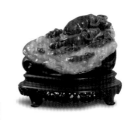

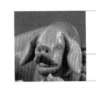

CONTENT
目录

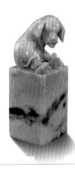

31

12

返璞归真——冯久和与他的作品

对于一件作品来说，艺术来源于生活，又要高于生活，但是最终还是要回归生活本身。

87 岁高龄的冯久和，从他 70 多年的艺术之路来看，对此的感受更深。而这些感受，全部表现在了他的作品之中。

所以，从某一个角度来看，冯久和实际上已经把他的人生雕刻成了一件无价的艺术精品。正如他毕生所追求的那样，"我的作品有三不：不拼接、不染色、不粘合"。

生活，是艺术的本源

和其他的艺术家不同，冯久和走上雕刻这条路是因为生活所迫。那是在 1943 年，日本侵入福州。国难当头，刚刚 15 岁的冯久和被迫离开校园。为了生计，他拜黄恒颂为师，学习雕刻寿山石，一晃 70 多年过去了。

冯久和说，做寿山石雕刻这一行，要心静，要耐得住寂寞，要学会从生活中去学习和发现。他是这样说的，更是这样做的。这 70 多年里，他的创作始终没有偏离"生活"这一个方向。

为了能雕出鲜活、生动的作品，他经常去果园、农家走访，同时不断地概括、提炼、提高，源于生活而又高于生活。因此，他的作品以生活的细节与变化，寓入了反映时代精神的新含义，不仅受到了业内的肯定，也为寿山石雕作品的题材开辟出新的领域。

比如冯久和的"猪"系列作品。

为了表现猪的生动活泼和生活气息，有一段时间，他每天都跟在带着小猪崽的母猪身边，近距离观察母猪与小猪崽之间的亲昵举动。因为观察得细致入微，冯久和刻出的猪才会憨头愣脑、形态可掬，就像是被定格的生活照一样。

所以，如果你看到冯久和 20 年前完成的《寿山石猪群》作品，一定会惊讶不已。这件长 0.3 米、宽 0.22 米、高 0.25 米的作品，由一只大猪和 12 只小猪组成，小猪环绕在大猪周围，神态各异，栩栩如生。又从群猪鲜活的面部表情和肥硕健美的躯体等侧面，反映了一个农家的兴旺和幸福生活。

在冯久和的作品里，生活的细节从艺术角度得到了最朴素的表现，而艺术的载体又给了生活的瞬间最切合的提炼。

这应该就是"形神兼备"的艺术效果吧。

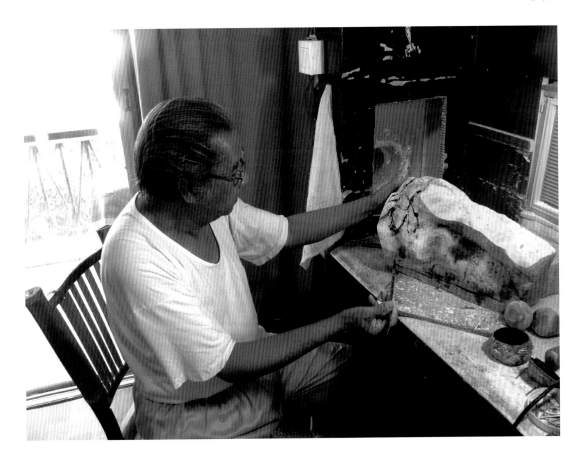

创新，是艺术的动力

几十年来，冯久和总是秉承着他淳朴、真挚的价值观："内师传统，外师造化"。他认为，要做好一件作品，不仅要与生活结合、与传统相连，更要创新。

他说，寿山石雕创作往往要因石而异、因题材而异，这就要求创作者不能局限于一种雕法，必须集圆雕、镂空雕、钮雕等各种技法于一身，随时加以发挥。同时，寿山石雕也讲究"因色取巧"，但是，不能因为"取巧"反而被石材的天然色泽所束缚，而是要敢于发挥，大胆借鉴其他艺术的表现手法，尝试古典艺术与现代工艺的结合，才能让作品妙趣横生，引人入胜。

比如冯久和在 1979 年创作的《欣欣向荣》，他摆脱了寿山石雕多为石章、把件等小品的造型束缚，摆脱了寿山石雕多为仙佛人物与古兽、动物的题材束缚，也摆脱了寿山石雕多把花果与鸟类题材作配景使用的形式束缚，大胆选择了一块重达一百多公斤的高山石，借鉴木雕、牙雕等艺术特点，将花果作为作品的主体，同时雕刻猫蝶、蜜蜂、螳螂、甲虫等，增加作品的情趣与动感。整件作品造型优美、巧色分明、布局疏密有致，无论在题材、造型，还是技术方面都有开创性的突破，带动了寿山石雕艺术的提高和发展。

后来，他又创作了造型宏伟而又格外精美的《鸟语花香》、《争艳》、《松龄鹤寿》等大型作品，不断丰富了寿山石雕的艺术语言，为寿山石雕创作开拓出更加广阔的空间。

女童（牙雕）

几十年来，冯久和不断探索研究，从生活中获得永不枯竭的创作源泉。从花果篮到花鸟作品，再到飞禽与动物作品，他开拓求真的车轮似乎永远都不会停止。

情感，是艺术的皈依

冯久和是一个重感情的人。在冯久和的客厅里还放着他的受业恩师黄恒颂和其作品的照片，"师傅虽然技术很好，但生不逢时，去世时年仅48岁。"说起老师，冯久和依然唏嘘不已。

师道相传，他也把学生当成自己的家人，全心地爱护学生，甚至把寿山石的收益与学生分成。正如他告诉学生的那样，"做作品就是做人。没有感情的作品，就是石头。而要让石头有感情，创作者本身要心胸端正。"

正因为这样的人格感召，他的学生对他始终敬仰、尊重。至今，依然有多个学生跟随他多年仍不愿出师离开。

同时，他这种朴素和真挚的情感也融入作品之中，成为了他艺术常青的活力。

冯久和说，"寿山石雕传统作品有很多吉祥寓意的题材，或以形似、或以谐音、或以意会表达。他的作品里，"家"、"亲情"等百姓喜闻乐见的寓意就经常出现。比如他创作的《护犊过溪》，雕刻了一头老牛护送一只牛崽过溪的生动温馨画面，在传统的题材中蕴藏着老一代艺术家对新人的殷切期盼。虽然着墨不多，但其老成稳重、护犊情深、呵护新人的智者形象，已呼之欲出。

正如冯久和这70多年的艺术之路中，以护犊般的言传身教，使数十名学生不负众望，品学兼优，纷纷走出了自己的路。如冯其瑞、冯伟、陈礼忠、王邦峰、张承涛、冯飞等等，有的还把个人作品展办到了国家博物馆。

一、雕刻过程详解

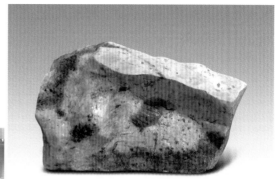

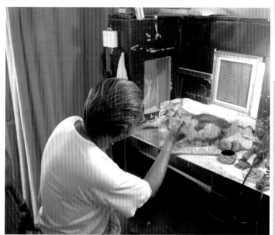

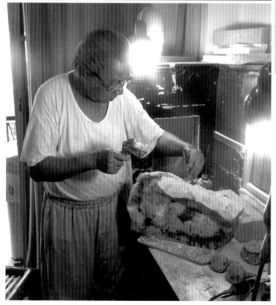

原石、相石

 必须有深厚的生活阅历和技术功底，才能在面对着一块石材的时候，仔细揣摩，让未来的形态了然于胸。

 在冯久和的勾勒之后，石材就如一个待嫁的姑娘，在等着它的美丽衣裳。

打胚

　　胚胎初成。在石材的纹理里，仿佛已经看到一只矫健的母猪。

　　如同一只被岁月结晶在石头里的母猪，随着雕刻，一点一点地显现。

　　好像它一直就在那里，等着被人发现。

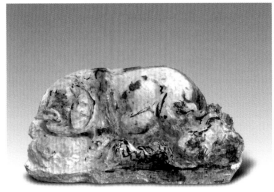

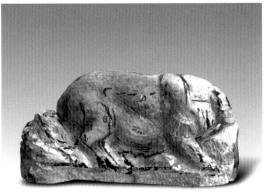

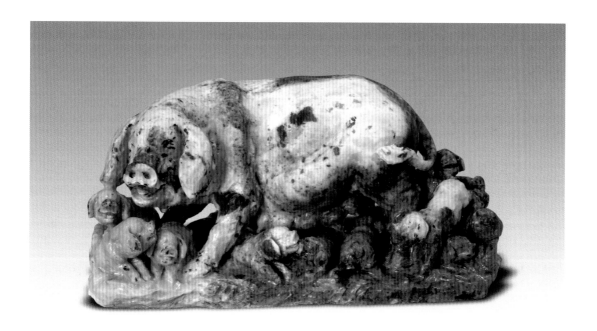

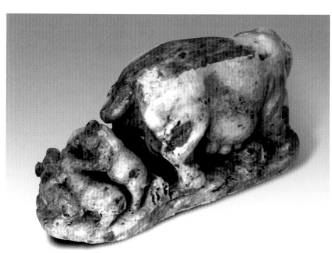

修光

形态已经初成。生命在石材上蠢蠢欲动，栩栩如生。

那肥硕而矫健的母猪，那活泼而健康的小猪，构成一幅永恒的"福满门"。

不管从哪一个角度，都看到满满的幸福。

磨光、成品

宛如是一个定格。在一瞬间就永恒了所有关于幸福的想象。

不管是母猪，还是小猪；不管是动作，还是神态。欢喜、满足和期待在作品上丰富展现。

仔细把玩这件"福满门"，仿佛福气、富裕已经满了门庭。

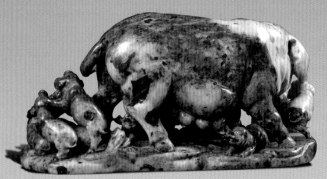

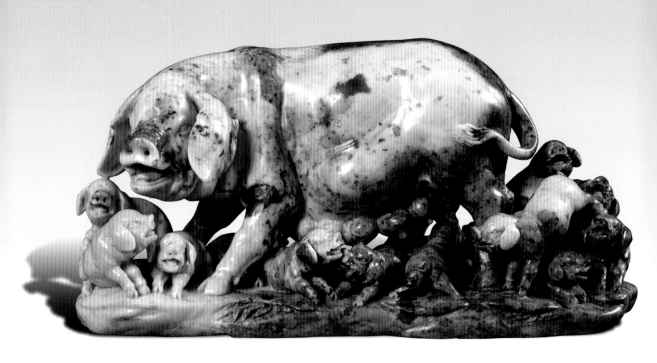

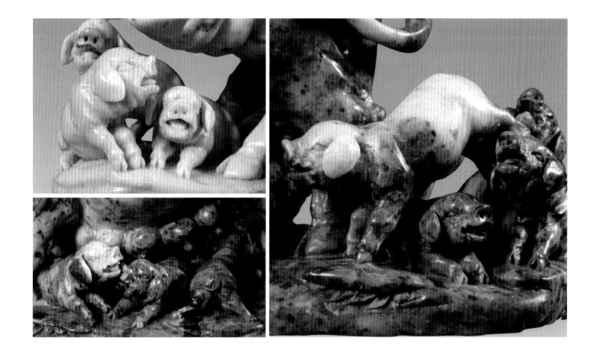

福满门

焓红石　35×17×13cm

　　母猪那微张的嘴，似乎还在"哼哼"叫唤着。同时，她呵护孩子的表情是那么生动。

　　每一只小猪真实和自然的动作，也都值得细细回味。

二、绝活精解

1. 母猪面部

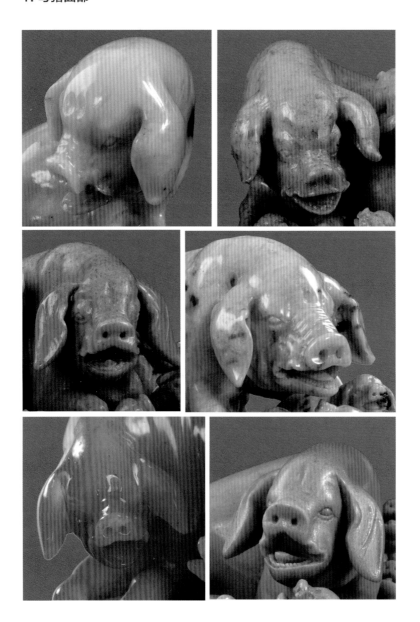

────── **母猪面部** ──────

雕刻的对象为家喻户晓的猪时，面部，以及动作，都是最难把握的细节。

必须要有合理的想象，但是又要告别过度的夸张。必须源于生活，但是又要有艺术的表现方式。

从每一个角度，自眼、耳、鼻、舌、牙齿等每一个细节入手，不仅仅要有形，更要有神。

2. 小猪面部及动态

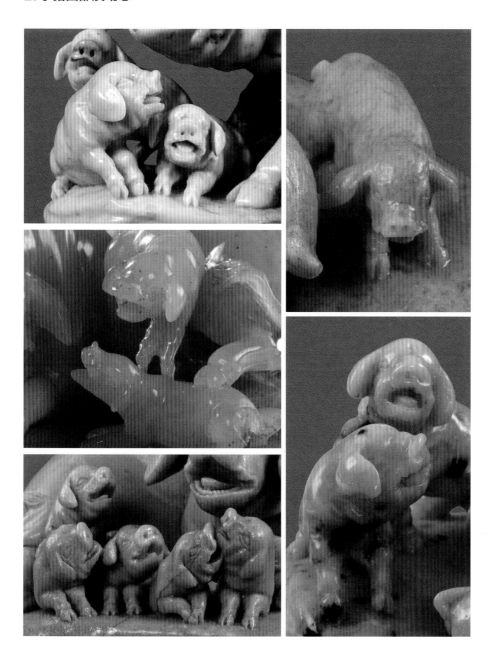

———————— **小猪面部及动态** ————————

不同于母猪的慈爱，小猪的表情多了稚气与可爱，天真无邪溢于言表。

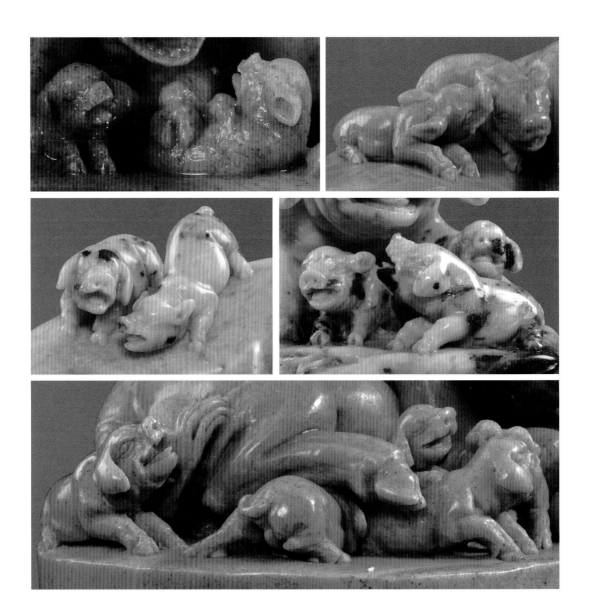

--- **小猪面部及动态** ---

瞧瞧这些小猪，或躲在母亲身下撒娇、或趴在母亲身上打滚撒欢、或撑着小腿使劲钻到母亲身下吃奶，每一只都是如此生动活泼，惟妙惟肖。幸福与满足溢满画面。

在某一个瞬间，我们会恍惚，会错认为自己眼前真的有一群小猪在翻滚。

三、精品赏析

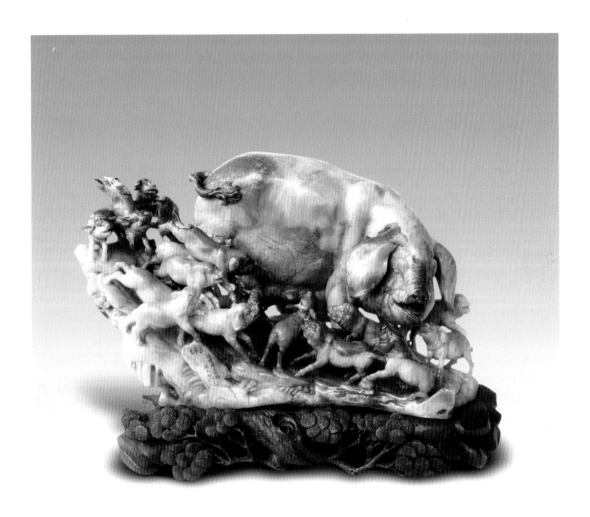

丰

高山石　1988 年 作

福建省工艺美术珍品馆收藏

　　一块没有生命的石头，经过冯久和的雕琢，有了属于它的悲欢、喜悦等情绪。他雕刻的猪有着浓浓的人情味。

　　不管时间怎么流逝，丰收始终是人们传承的情怀。也不管走得多远，人们始终无法忘记生他养他的母亲。

　　仔细看这件作品，幸福的母猪、欢乐的小猪，细节处的逼真已经无法用文字再来形容。十余只小猪的造型、动态各不相同，但布局有序、多而不乱。这种震撼，从眼睛直到内心。

母爱

水洞高山石　5×5×8.5cm

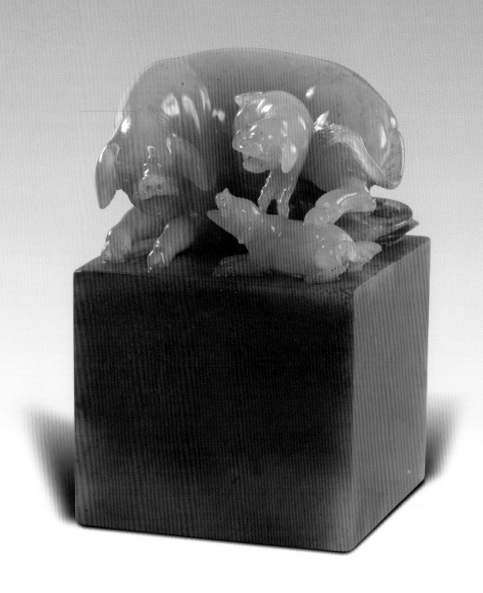

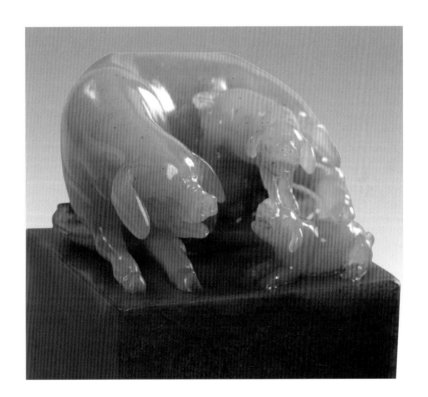

　　慈祥的母猪拱向嬉耍的小猪，怜爱在流畅的线条和美丽的色泽之间不断涌动。

　　在母猪和小猪的深情对望之中，满满的"母爱"溢满心田。

福满门

焙红石　25×11×11cm

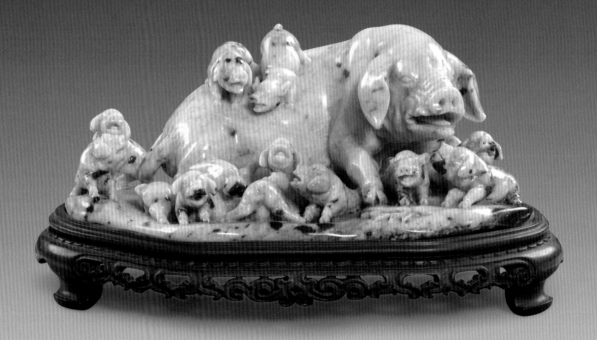

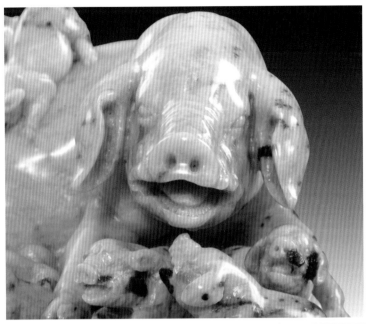

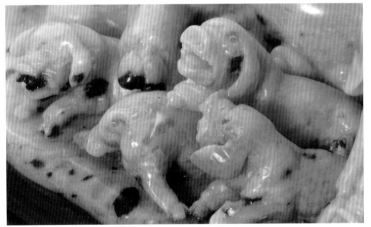

　　活灵活现、妙趣横生是这件作品的特点之一。

　　调皮的小猪或行、或跃、或趴，每一个动作都无所顾忌。而母猪以疼爱的目光包容着的她的孩子们。

　　幸福往往就在这看似平常的热闹之中。仔细看母猪张开的嘴，是不是仿佛看到了她的微笑？

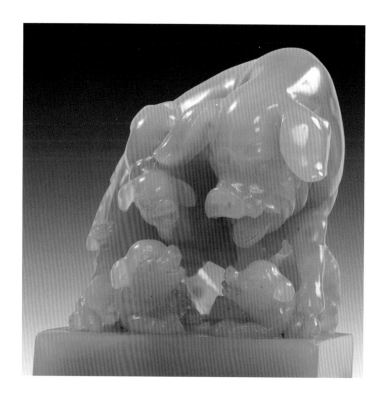

　　没有更多的言语可以赞誉，那低垂的大耳和细密的牙齿，作者的观察已细致入微。

　　绕膝的小猪与疲倦但满足的母猪相映成趣。

　　在富足与丰硕的背后，是创作者常年累月的辛勤与汗水。

丰产
善伯洞石　5×5×14cm

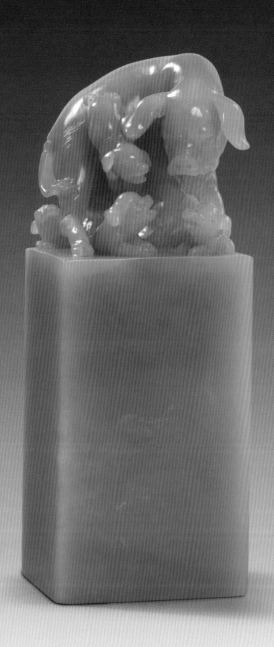

母爱

牛蛋石　10×13×9cm

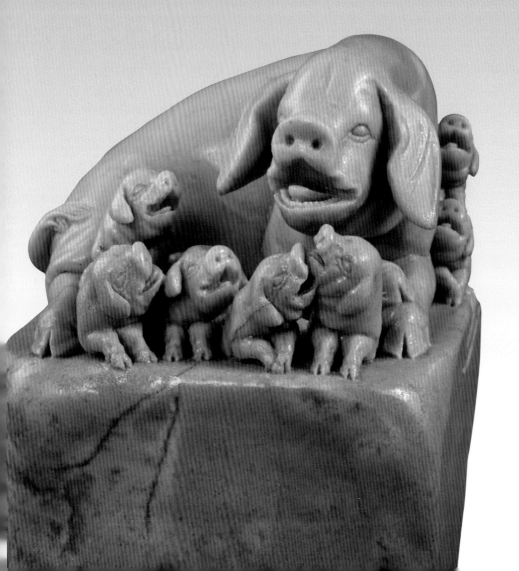

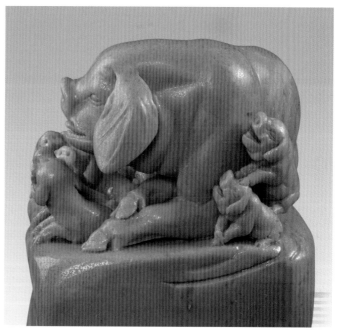

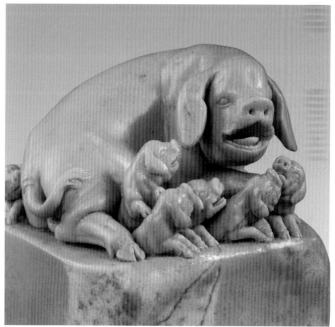

　　小小的一方印章，竟然容纳了一只母猪与七只小猪！不得不赞叹创作者对石材的充分利用，以及对布局的运筹帷握。

　　目光可以在母猪和小猪之间来来去去，可以赞叹线条的简洁，也可以赞叹形态的活泼与丰富。

　　还可以感受作者在一道一道的雕刻之中，凝固成这个时代的印记。幸福在安静的守望中翩翩起舞。

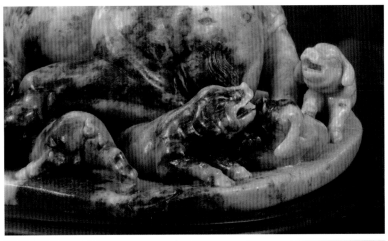

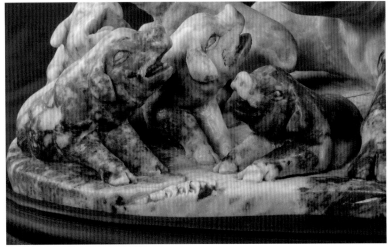

　　如果避开艺术外在的表现，这件作品里那只富态的母猪，或者那些欢腾的小猪，也许反映着创作者的一种梦想。

　　这个梦想关于家庭、关于温暖、关于富饶而平静的生活。

　　粗糙的焓红石所带有的斑驳纹理被恰如其分地化为猪身上的斑纹，让人直感叹创作者的"化腐朽为神奇。"

福满门

焓红石　36×16×23cm

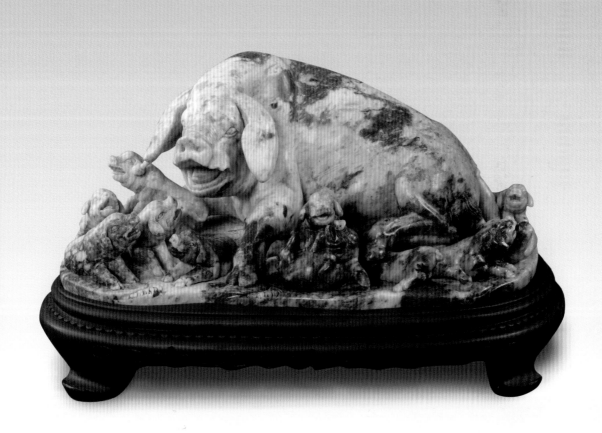

舐犊情深

牛蛋石　16×12×11cm

　　母猪和它的孩子正在嬉戏的瞬间，被创作者完美地定格成为永恒。

　　从任何一个角度，从细节，或者从整体，都可以看到作品被赋予的活力。

　　生活处处是艺术，一切都鲜活得像在眼前。

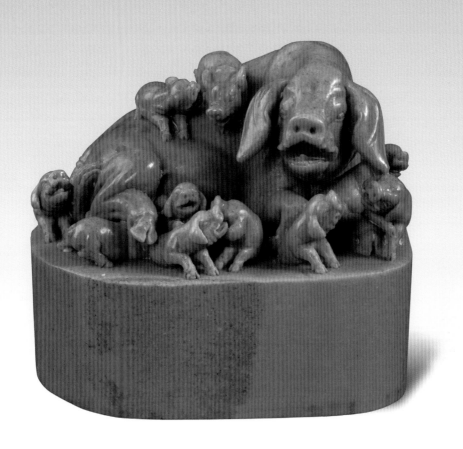

福满堂

水洞高山石　4.3×2.5×10.8cm

　　在色彩的流动之间，作者娴熟的技巧被细腻慢慢永恒。

　　线条的流畅，赋予作品更多生命的感动。

　　母猪的垂头怜爱和小猪的抬头撒欢，让温馨与真情溢满画面。

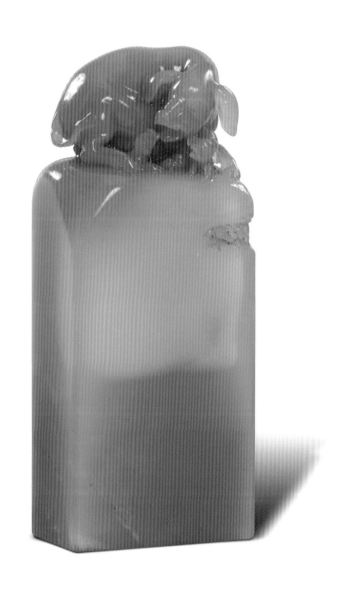

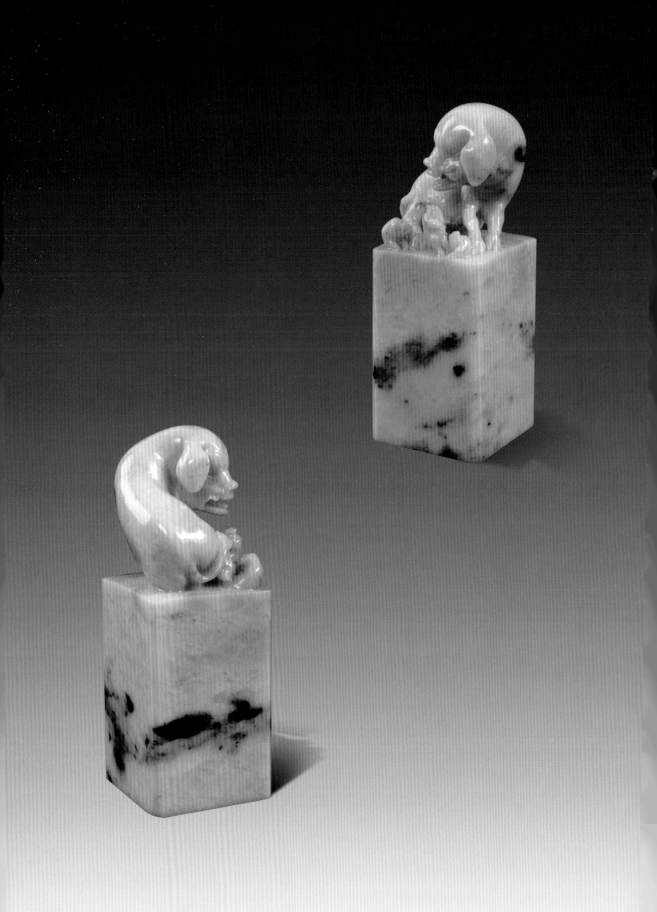

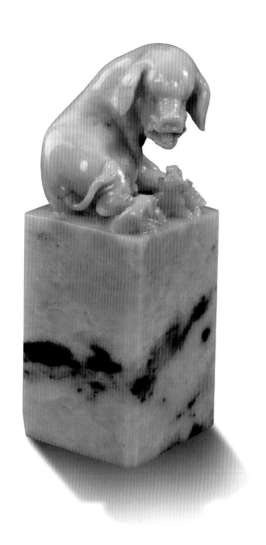

母爱

焓红石　4.5×4.5×11cm

　　这是一件充满想象的作品。在肥大的猪头之下，小猪被艺术巧妙地处理得更加幼小。

　　一个低头，一个抬头，在俯仰对望之间，疼爱、依恋、亲情等主题在作品的细节之间回荡。

合家欢

鲎箕石　8×8×13cm

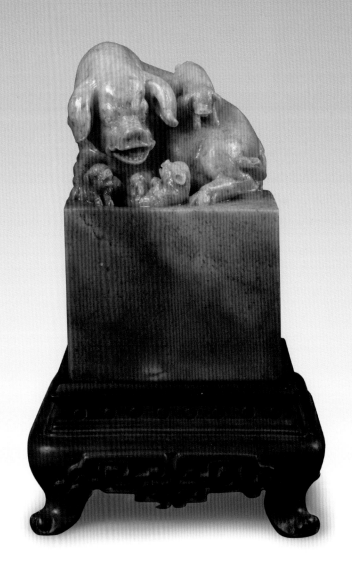

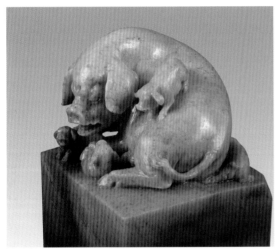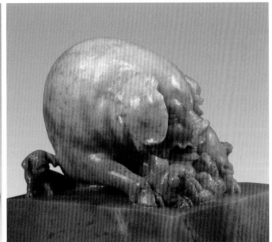

　　如同一幅很温馨的合家欢：一只母猪，一群小猪在它的周围围绕，甚至一只小猪还调皮地爬到了她的背上。

　　看得见的是手艺，看不见的是构思与想象。而让人喜欢的是，这样的闲适、安静。

松鹤延年

荔枝石　2003年作（冯久和、冯其瑞、冯伟祖孙三代合作）

　　这是冯氏艺术的代表之作，也是一件经典的冯门传世之作。祖孙三代齐心协力，耗时半年，于冯久和75岁、从艺60周年之际完成此作。2008年，此作以精湛的技艺获得全国大师精品奖特别金奖。

　　此作长1.8米，高0.7米，68只仙鹤在这块大型作品上呼之欲出。作品的色彩由下而上层层过渡。荔枝冻石中难得的黄与红，被巧妙地处理为仙鹤的头以及鹤顶红，犹如神来一笔。在盘根错节的松树中，仙鹤或振翅欲飞，或引吭高歌，或顾盼生辉。一仰一俯，浑然天成；一呼一应，妙趣横生。

　　我们甚至无法相信这么和谐的作品是来自于三个人的合作。也许，是因为这三人身上流淌着同样的艺术血脉。

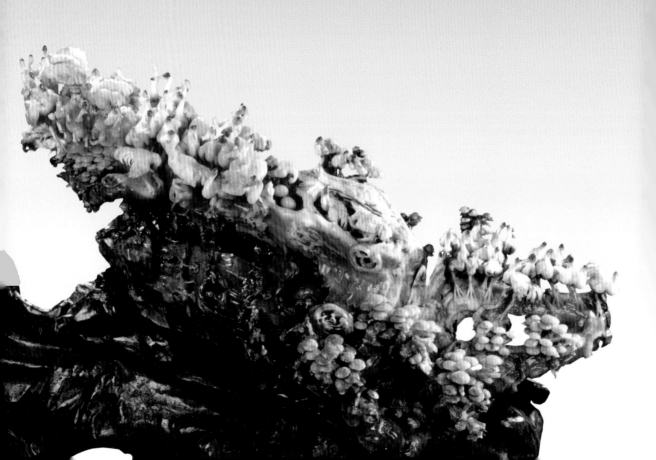

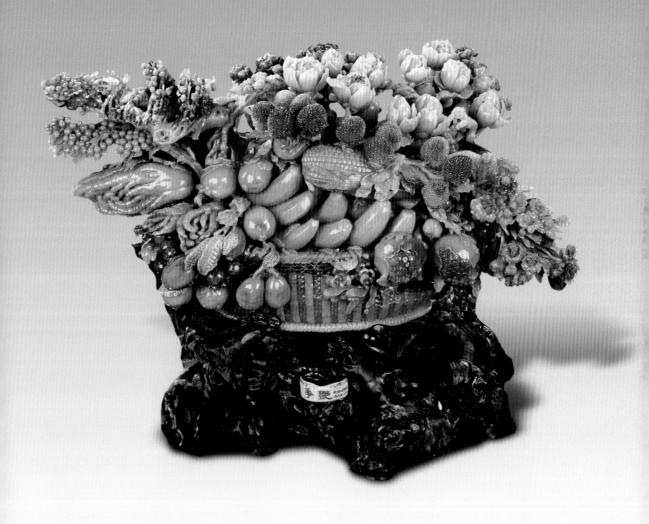

争艳

太极高山冻石　1990 年 作

　　一块重达 200 多千克的太极高山冻原石，在去除杂质与格纹后，奇迹般地出现了红、黄、灰、黑等各种浓艳的色彩，于是一个巨型花果篮问世，为寿山石雕又增添了浓重的一笔。

　　其实争的不仅仅是艳，争的也许是更多美好的寓意。

　　敞开嘴的石榴、密密麻麻的玉米、憨态可掬的佛手……创作者以一个承载着满满幸福的瓜果篮，寄托着种种殷切的祝福：多子多福、花开富贵、吉祥如意。

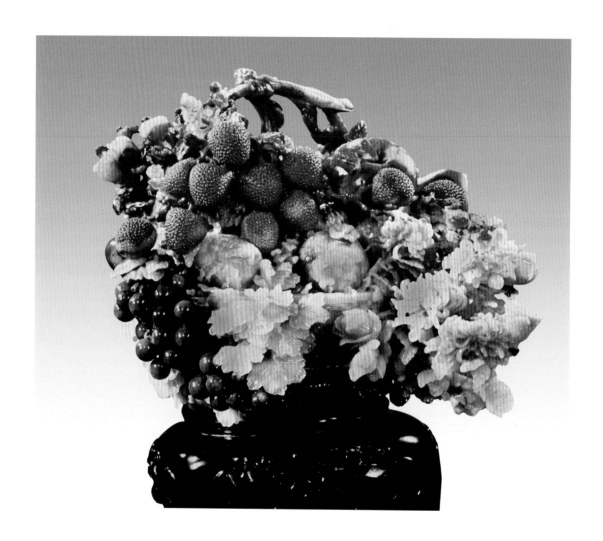

含香蕴玉

高山石　1971 年 作

北京中国工艺美术珍品馆藏，1977 年被邮电部选作邮票图案

　　层层叠叠，丰富到无以复加的画面，让人如入蓬莱仙境。

　　这是由一块重达 90 千克的高山原石雕刻而成的杰作。冯久和历时一年，排除众议，打破传统，突破时间因素的限制，将不同季节的花果组织在一个画面上，大胆布局，开创了大型寿山石花果篮题材雕刻之先河。

　　累累的幸福和满满的丰收，在各种色泽的流转之间顾盼生辉，依晰可见。

　　这是冯久和的成品作以及代表作之一。

梅鹊争春
高山石

在茂盛的梅树之间，突然有那么几只仙鹤闯入你的眼帘，让你一时间不知是该惊呼还是该呆立不动。或者浮想联翩：这一切是否都是真的？

冯久和完美的雕工让这一切都栩栩如生。细看那一粒含苞欲放的梅球，惟妙惟肖，让人忍不住想用手指轻轻推动。

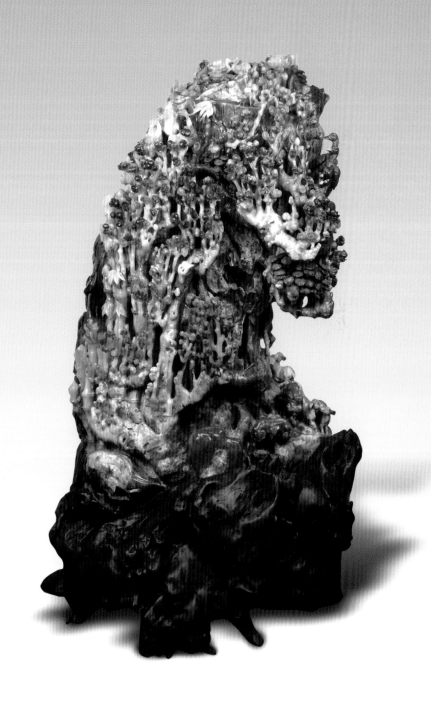

梅鹊争春

芙蓉晶石　26×37×23cm

　　依着创作者的想象力，借助着石头的巧色，喜鹊、梅树
在深色与浅色之间因势而成，位置、比例、布局等的恰到好处，
让作品形象更为逼真。

　　在诗情画意之中，又蕴涵着美好的祝福与愿望。

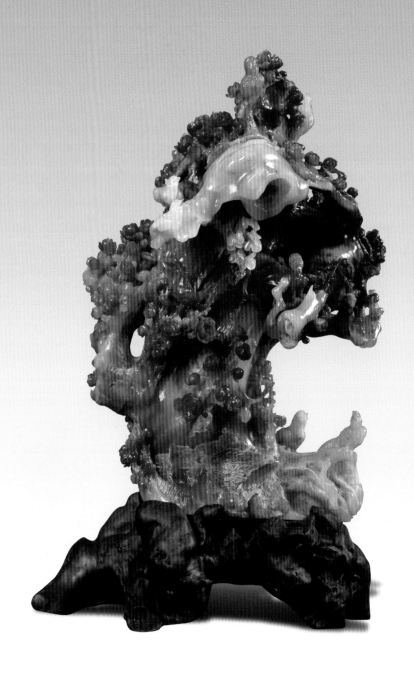

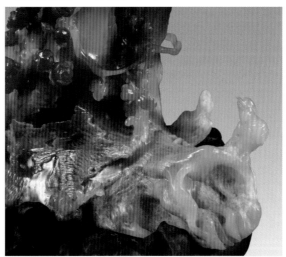

　　一些被放大的细节之处，也是值得一看再看的精心之作：梅枝上那些含苞待放的春天，因为喜鹊的欢鸣而更加喜悦。

　　冯久和的作品十分讲究布局合理，疏密结合，甚至题材的搭配也十分用心，如梅花配喜鹊，意为"梅鹊争春"；猫、蝴蝶与牡丹相配，意为"耄耋富贵"。对作品的用心，体现在每一个细节、每一个方面。

十二生肖之牛

太极头高山石　17×6×6cm

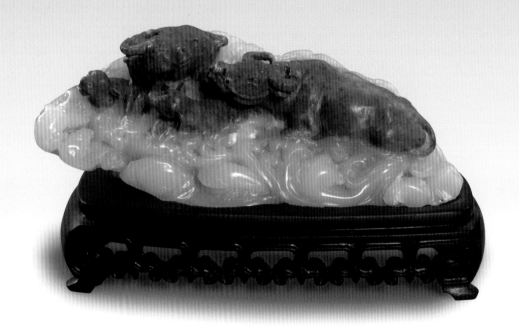

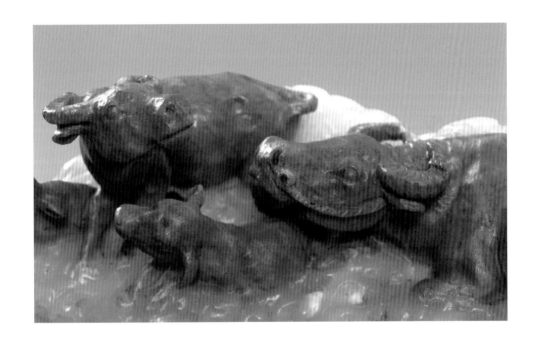

仿佛徜徉在生活的河流，这是一群在水中玩耍的牛，那朦胧的岸边，悄悄的是身边的风景。

岁月如水，生命中每一段历程，在身边无声慢游。而惬意、自由的情绪体现在石材的每一笔雕刻之中。

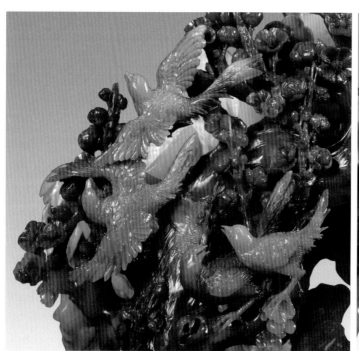 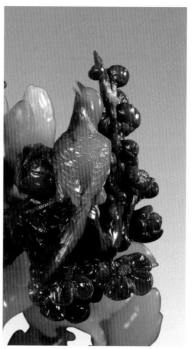

　　喜鹊停在了梅树的树梢上，不正是"喜上眉梢"吗？

　　老百姓最为喜闻乐见的吉祥喜庆寓意，被细心的创作者用石材凝结。那一只只或跃或飞的喜鹊，不经意地将喜悦编织成了一根长长的线，层层叠叠萦绕于梅枝之间。

喜上眉梢

芙蓉晶石　25×32×13cm

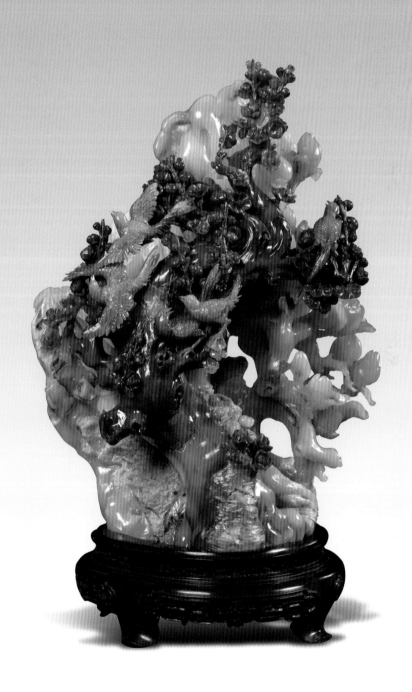

在创作者的鬼匠神工之下，这块石料被处理地接近完美。

深色的部分刻画了老牛护着小牛犊过溪的温馨画面，老牛半露身躯，而小牛的身体或深或浅地露出，有一只甚至只露出了牛头。浅色通透的部分成了荡漾在牛群周围的那一湾溪水。

紧张、欣喜的情绪，在牛的面部复杂呈现，护子之情被刻画得如此深邃。

薄薄的一片石料被运用到了极致。

护犊过溪

太极头高山石　18.5×13×11cm

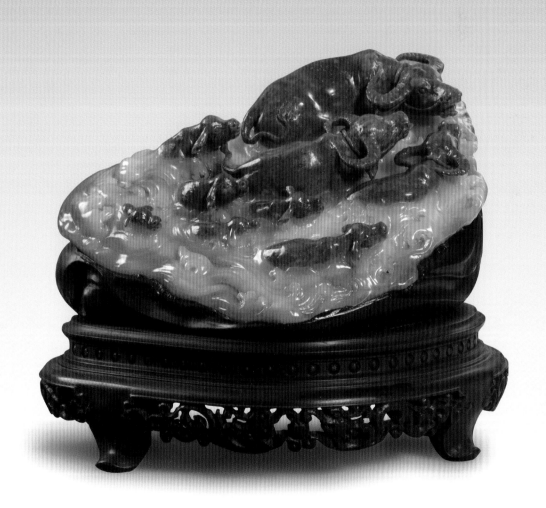

龟鹤同寿

水洞高山石　36×30×10cm

　　这件作品巧妙地让长寿龟与丹顶鹤在作品里共同
展现出美好的愿景。冯久和给传统的题材赋予了更多
生动和丰富的意义。

　　鹤的秀丽和优雅身姿，借着石材特殊的颜色和纹
理巧夺天工、相得益彰。而龟首则细腻地处理得形似
龙头，又添加了一层吉祥的寓意。

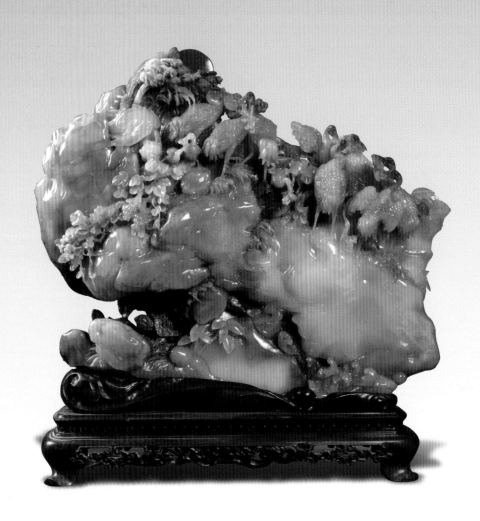

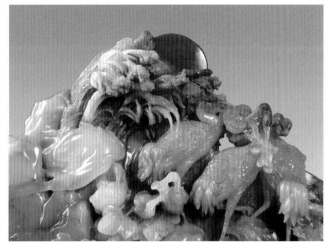

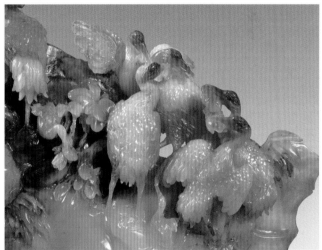

鹤顶的一轮红日、晶莹剔透的仙鹤，以及不易察觉的两只乌龟，带给作品丰富层次的同时，也赋予了作品多种吉祥寓意，如鸿运当头，如龟鹤同寿。

鸟语花香

高山石　48×58×23cm

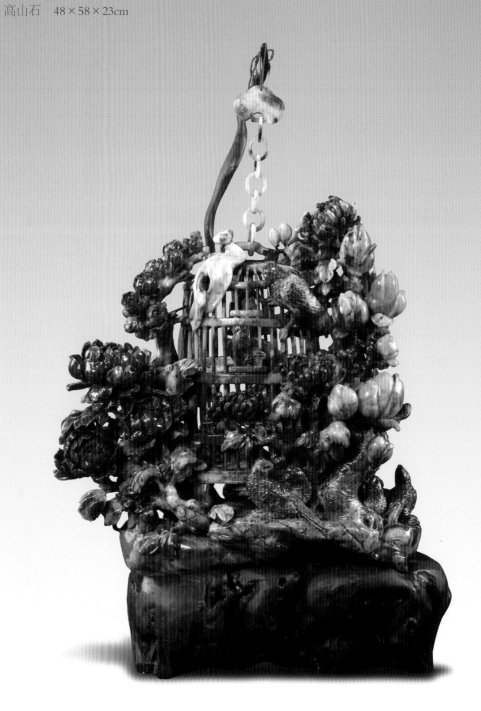

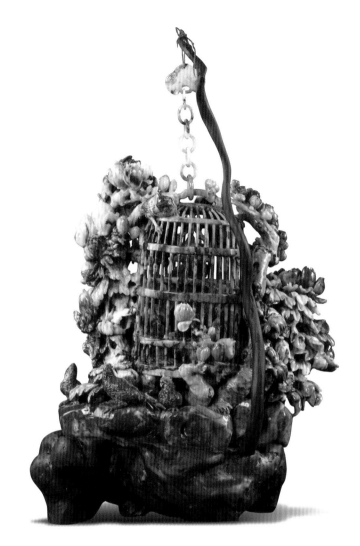

鸟语花香（背面）

在这件作品里，冯久和用他高超的雕刻手法结合了圆雕、镂空雕、链雕等多种技法，再借鸟、花等丰富的元素，展示了春天的美好景象。

石材丰富的颜色，带给了创作者更多的想象和创作空间，在一团团的红花、绿叶之中，仿佛能听见色彩斑斓的各种鸟雀的鸣声，春天似乎近在眼前，触手可得。

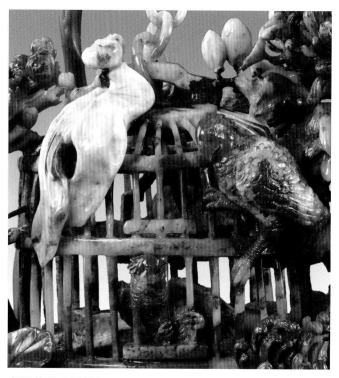

鸟语花香（局部）

　　同时，值得赞叹的还有种种细节：那一朵朵含苞欲放的
菊花，在层层叠叠之间生机勃勃；那一只抓着鸟笼、头探出
笼子外的鸟，在笼子里的身体甚至还能摇动。

金玉满堂

芙蓉石　38×43×23cm

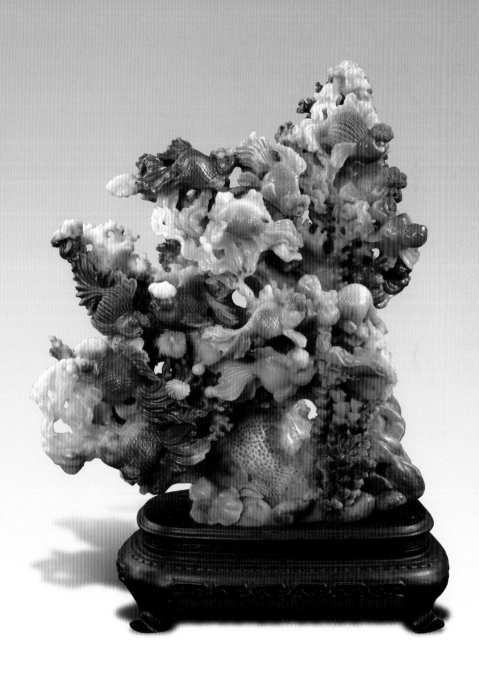

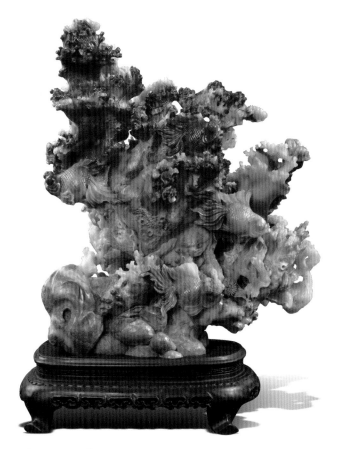

金玉满堂（背面）

　　在一株珊瑚四周，悠然自得地环绕着各种金鱼，形态各异，似假还真。

　　在这一片的生机勃勃之中，你好像看到生命的延续，看到希望的成熟。作品巧妙借助"金鱼"的谐音，寓意着"金玉满堂"。

　　没有一丝水纹的雕琢，但那一只接着一只栩栩如生的金鱼，却让你有置身水中的错觉。

功夫往往在诗外。

比如这件作品，你能看到冯久
和雕刻出来的摇曳的金鱼，但是你
是否能看到他没有刻出来、但又无
所不在的水？

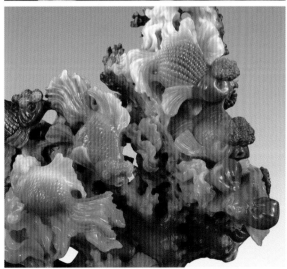

梅鹊争春
芙蓉石 21×29×13cm

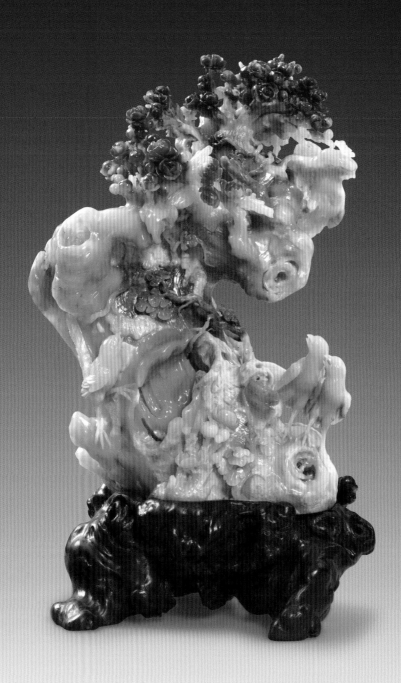

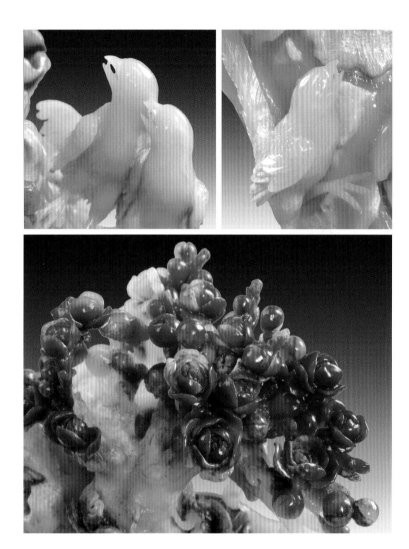

　　依着石材的天然纹理和色泽，冯久和完全不需要太多的言辞，只用一个一个的雕刻符号，就足以表达出深深的而又美好的寓意。

　　在开着各种鲜花的斑斓的春天里，他用线条慢慢梳理着春风，让喜鹊在花团锦簇里寻觅着春意。

花果累累

鸡角岭石 52×33×18cm

　　丰收的幸福和喜悦在这件作品里得到淋漓尽致的宣泄。

　　关注花篮的整个形体，可以发现创作者的巧妙：篮子似乎已经不堪瓜果的丰收而倾向一边，一层丰收、一层喜悦。

　　虽是"花果累累"，却丝毫不会感到枯燥与堆叠，正是作者对巧色的完美利用，构图的别出心裁，题材的精心搭配，造就了作品繁而不杂、多而不乱的效果。

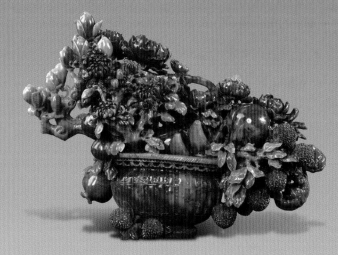

（背面）

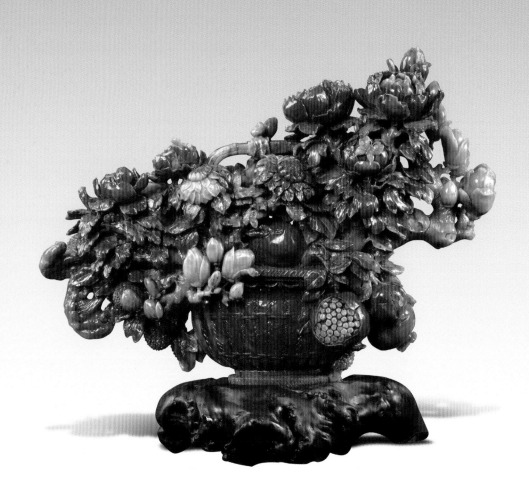

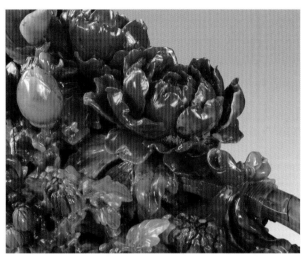

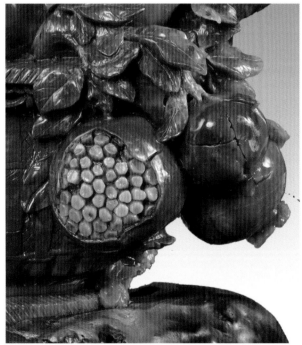

那些欲坠的杨梅，那朵怒放的菊花，那颗隐藏在红花绿叶下的石榴……每一个细节都值得仔细品味。

篮子旁边还散落着几颗杨梅，形态饱满、色泽红润，让人一望则口舌生津。

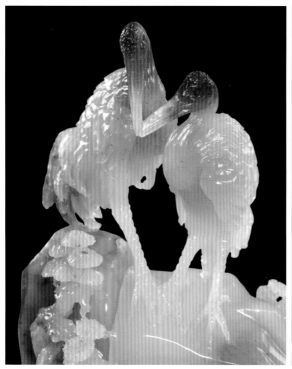
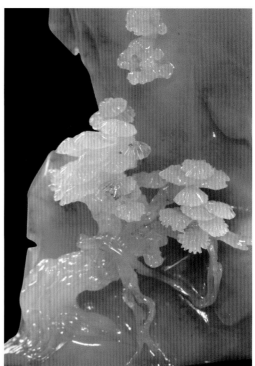

　　比技艺更让人赞叹的是这件作品的创意：让两只丹顶鹤立于高山之上，"寿比山高"的美好含意不言而喻。

　　还有那些美好的细节，比如山脚下的松树，又比如丹顶鹤头上的鹤顶红，实乃巧夺天工、妙不可言、天衣无缝。

寿比山高

高山石　7×16×5cm

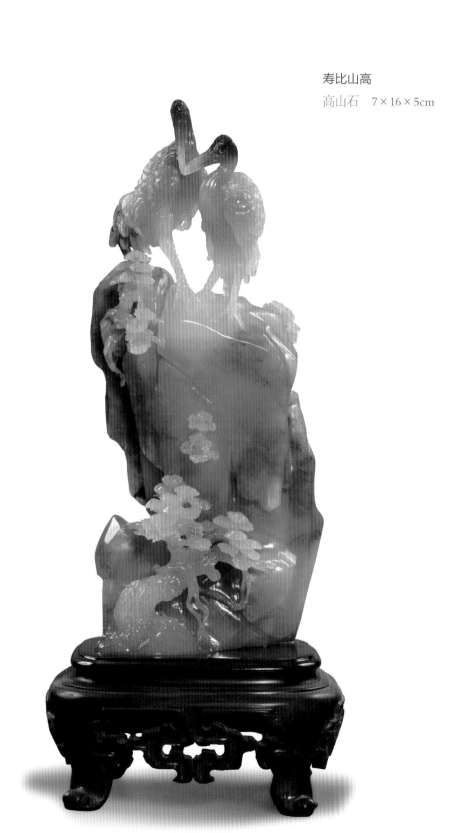

群鹤
坑头晶石　19.5×16×5cm

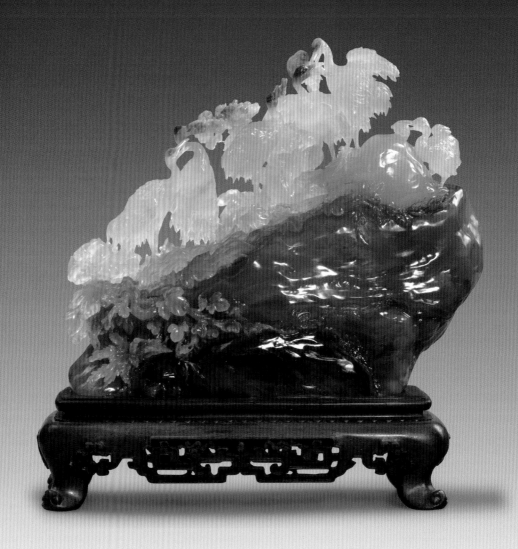

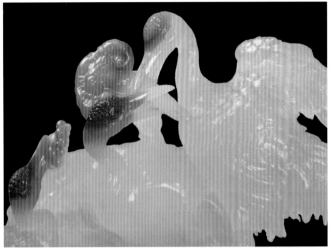

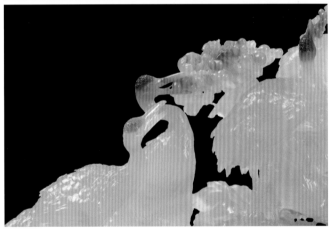

冯久和用他的经验让这块石材焕发了生命力。

不管是丹顶鹤头上巧色而成的鹤顶红，还是丹顶鹤周身晶莹剔透的白，都是他几十年如一日经验的累积，才能达到的浑然天成之效果。

但是寓意更深：那似在挥动的翅膀是不是在一阵一阵地扇动着吉祥之气？

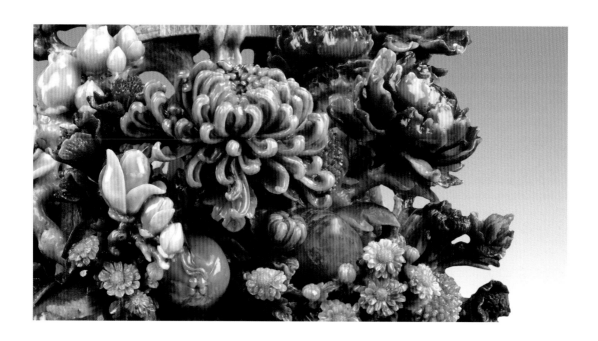

鸟鸣花果艳

高山石

　　面对着这盆瓜果篮，你是否隐隐约约闻见了菊花的芳香？嗅到了各种水果混杂的丰收的浓郁味道？

　　冯久和的花果篮作品绝不会有对称呆板的构图。菊花、佛手、荔枝、石榴，乃至果篮下的鸟儿、莲藕，一层层造就了作品丰富的层次与色彩变化。

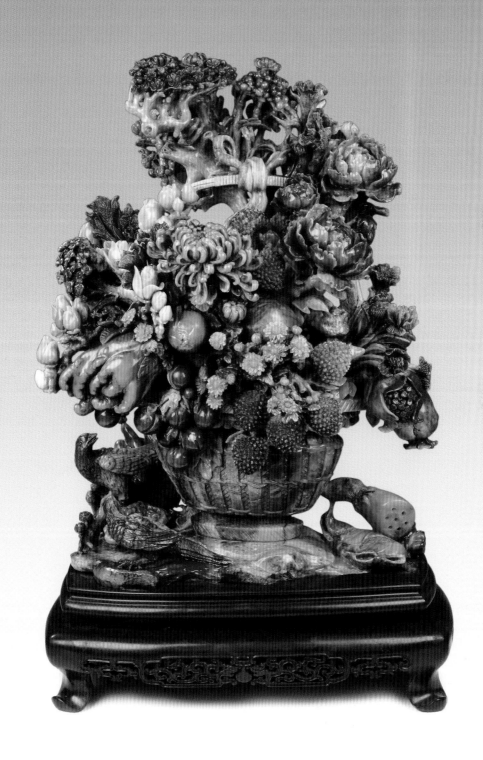

蔬果篮

芙蓉石　23×13×16cm

　　把蔬菜提升到艺术的角度，并用寿山石加以表现，是冯久和的一种匠心独具。

　　越是日常的越难于刻画。

　　那鲜嫩的豆荚、翠绿的白菜、饱满的西红柿……每一个细节都雕刻得如此传神，是不是会让你忍不住想用手去摸一摸一试真假？

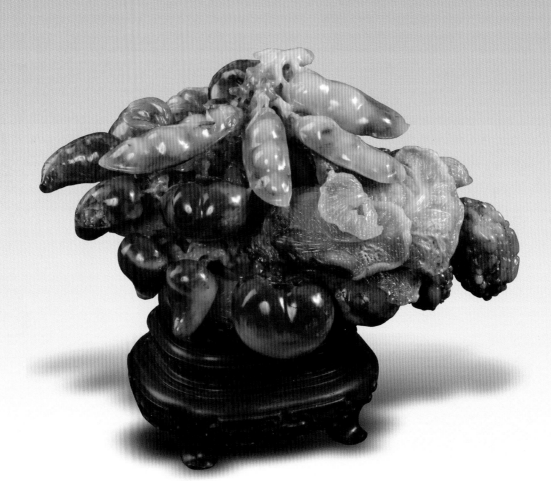

果盘

水洞高山石　21×12×6cm

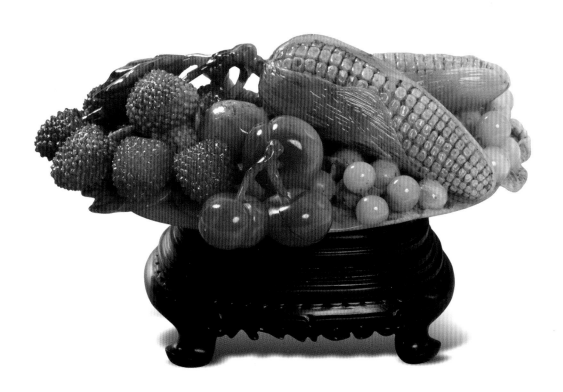

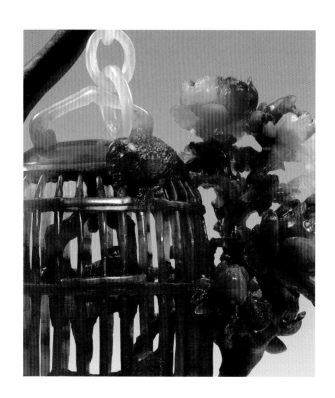

　　花儿在作品里竞相绽放，诠释着生命的美丽。

　　而各种美好的感情挨着绿叶，依着群花，顺着树枝，伴着鸟雀。创作者悄悄地把爱的种子种在春风里了，喜悦的气息在作品中芬芳。

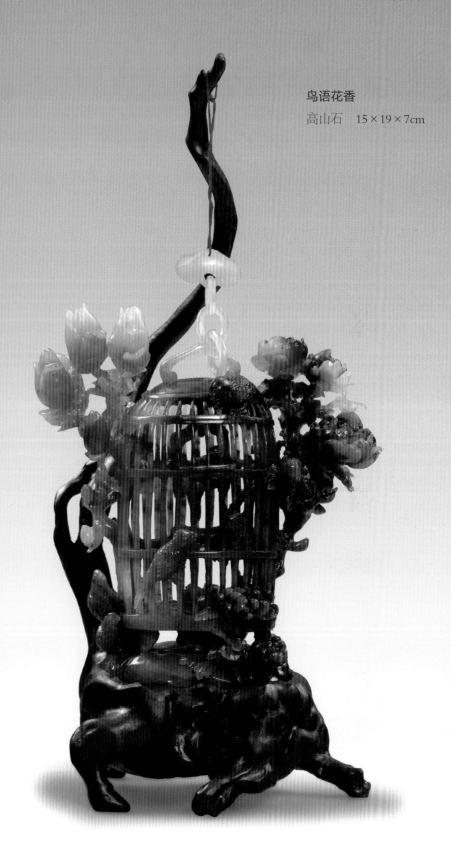

鸟语花香
高山石　15×19×7cm

菊花�

菊花篓
高山石　18.5×12.5×8cm

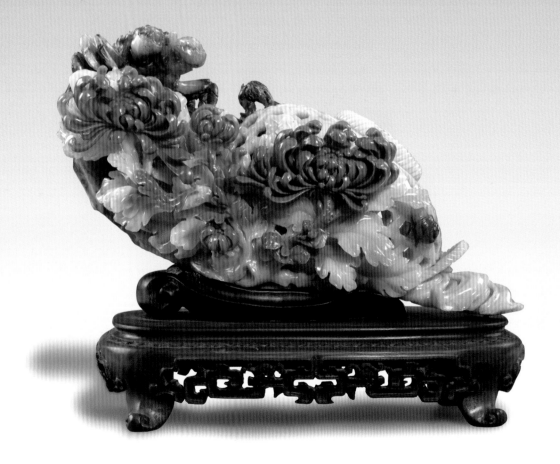

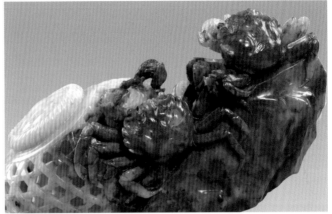

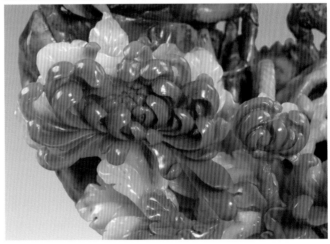

　　一个插满了菊花的菊花篓，把传说中被赋予了吉祥、长寿寓意的菊花，在作品里作了完美的诠释。

　　请注意那一只肥硕的螃蟹，正奋力爬上那一朵盛开的菊。黄色的菊花、白色的花篓、黑色的螃蟹及岩石，如此分明的色彩却被处理得如此协调。

猫蝶富贵

高山石　29×28×10cm

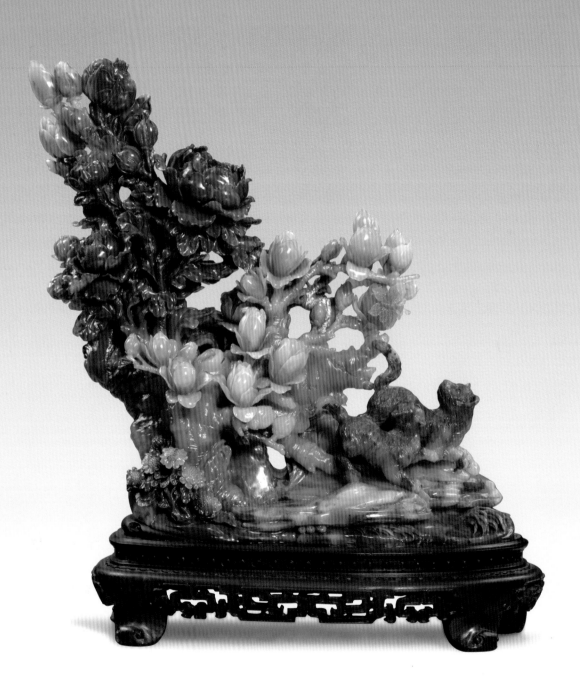

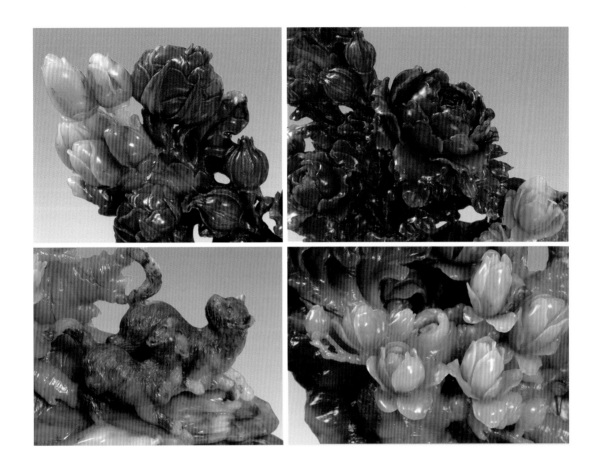

　　在作品中，创作者以"猫蝶"谐音"耄耋"，以牡丹象征"富贵"，把人们喜闻乐见的长寿和富贵完美结合。

　　那一层一层的牡丹花瓣，是不是富贵的层层叠叠？而灵猫回望蝴蝶的那一个瞬间，永恒成了"耄耋"之意。

　　猫与蝶俯仰呼应，花与动物动静对比，让寻常的题材有了不寻常的动感与活力。

图书在版编目（CIP）数据

冯久和刻猪 / 福建美术出版社编 . -- 福州 ： 福建
美术出版社， 2014.6
（寿山石名家绝活）
ISBN 978-7-5393-3133-1

Ⅰ．①冯… Ⅱ．①福… Ⅲ．①寿山石雕－作品集－中
国－现代 Ⅳ．① J323

中国版本图书馆 CIP 数据核字（2014）第 131494 号

撰　文：姚行亮
摄　影：陈　恒

寿山石名家绝活——
冯久和刻猪

作　　者：福建美术出版社 编
出版发行：海峡出版发行集团
　　　　　福建美术出版社
社　　址：福州市东水路 76 号 16 层
邮　　编：350001
网　　址：http://www.fjmscbs.com
服务热线：0591-87620820（发行部）　87533718（总编办）
经　　销：福建新华发行集团有限责任公司
印　　刷：福建省金盾彩色印刷有限公司
开　　本：787×1092mm　　1/16
印　　张：4.5
版　　次：2014 年 9 月第 1 版第 1 次印刷
书　　号：ISBN 978-7-5393-3133-1
定　　价：49.00 元